DEBUT D'UNE SERIE DE DOCUMENTS
EN COULEUR

CATALOGUE
DE
TABLEAUX

DESSINS ET CURIOSITÉS,

ARMES ANCIENNES, BOIS SCULPTÉS, ETC.,

Composant le Cabinet

de M. de Saint-Rémy,

DONT LA VENTE AURA LIEU, POUR CAUSE DE DÉPART,

Les Mercredi 3, Jeudi 4, Vendredi 5 Février 1841,

heure de midi,

PLACE DE LA BOURSE, N. 2,

HOTEL DES VENTES MOBILIÈRES,

GRANDE SALLE N. 1.

Exposition publique

Les Lundi 1er et Mardi 2 Février 1841, de midi à cinq heures.

Paris.

IMPRIMERIE ET LITHOGRAPHIE DE MAULDE ET RENOU,
RUE BAILLEUL, 9 ET 11.

1841

FIN D'UNE SERIE DE DOCUMENTS
EN COULEUR

CATALOGUE
DE
TABLEAUX,
DESSINS ET CURIOSITÉS,
ARMES ANCIENNES, BOIS SCULPTÉS,

QUELQUES CADRES DORÉS, ETC., ETC.,

Composant le Cabinet de M. DE SAINT-REMY,

DONT LA VENTE AURA LIEU, POUR CAUSE DE DÉPART,

Les Mercredi 3, Jeudi 4, et Vendredi 5 Février 1841,
heure de midi,

Hôtel des Ventes mobilières,

PLACE DE LA BOURSE, N° 2,

GRANDE SALLE N. 1,

Par le ministère de M. PIERRET, Commissaire-Priseur, rue Favart, 8;

Assisté de M. Alexis WERY, Peintre-Expert, rue d'Argenteuil, 8;

Et de M. ROUSSEL, Expert, marchand de Curiosités, rue des Marais, 10, faubourg Saint-Germain,

CHEZ LESQUELS SE DISTRIBUE LE CATALOGUE.

EXPOSITION PUBLIQUE

Les Lundi 1er et Mardi 2 Février 1841, de midi à cinq heures.

PARIS.

IMPRIMERIE ET LITHOGRAPHIE DE MAULDE ET RENOU,
Rue Bailleul, n. 9 et 11.

—

1841.

ORDRE DES VACATIONS.

Le Mercredi, premier jour de la vente, les tableaux.
Le Jeudi, les curiosités.
Et le Vendredi, suite des curiosités.

Nota. Les curiosités seront vendues dans l'ordre indiqué au catalogue.

Cinq pour cent en sus des enchères, applicables aux frais de vente.

AVANT-PROPOS.

Quelques tableaux anciens seulement font partie de la collection que nous vendons ; les principaux sont des portraits dont plusieurs remarquables.

Parmi les contemporains, ce sont de jolis sujets choisis par un homme de goût, qui n'avait de prédilection pour aucun et qui les aimait tous. Enfin une intéressante réunion d'objets d'art et de curiosité complète l'ensemble de cette vente, faite sans apprêts et motivée par un voyage.

Cependant nous signalerons, pour fixer chacun sur le caractère de la vente, un portrait d'homme par Vélasquez, un autre portrait d'homme par Vander-Helst, deux délicieux portraits de femmes, l'un par Reynolds et l'autre par Mirweldt ; nous appuierons surtout sur la suite de dessins par Bonington et Roqueplan que M. de Saint-Remy affectionnait particulièrement, et dont la plupart proviennent de la vente de Louis Brown.

CATALOGUE
DE TABLEAUX,

DESSINS ET CURIOSITÉS,

ARMES ANCIENNES, BOIS SCULPTÉS, ETC., ETC.

PREMIÈRE VACATION.

ÉCOLE FRANÇAISE.

Mercredi, 3 février,

LABILLE GUYARD (Signé 1780).

1 — Portrait de femme, costume Louis XV, forme ovale.
2 — Copie d'un tableau gravé, de Terburg, connu sous le nom du Trompette.

FRAGONARD.

3 — Une jeune dame se mire dans l'eau en se baignant les pieds; près de là un homme caché examine avidement le reflet de ses formes.

BAUDOIN.

4 — Une femme lisant une lettre. Belle tête exprimant la surprise.

JANET dit CLOUET.

5 — Portrait d'homme, costume Charles IX.

LE MÊME.

6 — Portrait de personnage cuirassé, même époque.

LE MÊME.

7 — Portrait de la reine Élisabeth d'Autriche, fille de Maximilien II, épouse de Charles IX.

LE MÊME.

7 bis. — Charles IX. Portrait authentique de ce roi, comme le précédent, d'une qualité supérieure et d'une finesse remarquable.

GÉRICAULT.

8 — Exécution d'un brigand italien. C'est sous l'impression d'un fait dont il fut témoin, que le peintre composa ce sujet, à l'inspiration de Michel-Ange.

LE MÊME.

9 — Une Mise au Tombeau, d'après un tableau de Raphaël, du palais Farnèse.

C. ROQUEPLAN.

10 — La Lecture. Dans un paysage, un homme assis près d'une femme, lui fait la lecture pendant qu'elle travaille. Tableau exécuté avec la finesse et l'esprit ordinaires de ce peintre.

LE MÊME.

11 — La Promenade. Divers personnages de distinction se promènent et se croisent sur la ter-

rasse d'un palais; charmant sujet digne du précédent.

LE MÊME.

12 — Paysage au soleil couchant. Le peintre Roqueplan n'est inférieur dans aucun genre : il les a tous abordés avec le même bonheur, avec le même succès; ici c'est une délicieuse petite toile qui ferait envie à un homme spécial du premier ordre.

A. WATTEAU.

13 — Espèce de partie carrée sous le feuillage, où des hommes et des femmes font une conversation intime. C'est une de ces compositions agréables qui font fortune aujourd'hui.

ÉCOLE ITALIENNE.

LANFRANC.

14 — L'Enfant Jésus présenté par la Vierge à la vénération de deux saints.

ÉCOLE ESPAGNOLE.

DIÉGO VÉLASQUEZ.

15 — Portrait présumé d'un corrégidor ou d'un chef d'alguazils. La moustache, le costume noir et la physionomie de l'homme, autorisent à y croire; c'est du reste un de ces types complets, une de ces figures comme celle de la

galerie Lebrun, à laquelle on rendit naguère un si éclatant hommage.

16 — Un homme cuirassé étendu mort. Toutes les parties de cette savante peinture nous portent à croire qu'elle est aussi de Vélasquez; cependant nous n'exprimons ici que notre opinion, pleine de réserve.

ÉCOLE FLAMANDE.

MARTIN DEVOS.

17 — Portrait d'une des femmes de Rubens, et à l'imitation de ce dernier.

OTTO VÉNIUS (Attribué à).

18 — Portrait de femme dans le costume de l'époque.

ÉCOLE HOLLANDAISE.

MIRWELDT.

19 — Portrait d'une dame de qualité, du plus précieux fini et du plus rare mérite.

VANDER-HELST.

20 — Portrait d'homme portant longs cheveux. Rembrandt se serait énorgueilli d'une semblable production, que chacun appréciera comme nous.

A. CUYP.

21 — Portrait d'une dame hollandaise. C'est encore

l'œuvre d'un peintre auquel tous les genres furent familiers, et qui réussit dans tous.

22 — Le dragon de l'Apocalypse, sujet de l'Ancien-Testament. Tableau imitant Rembrandt.

LUCAS DE LEYDE.

23 — Portrait d'Isabeau de Bourbon, duchesse de Bourgogne, dans le costume d'un ordre religieux.

VANDER-HELST.

24 — Portrait d'une dame hollandaise, vêtue de noir.
25 — Portrait de femme tenant des gants (école de Porbus).
26 — Autre portrait de femme.
27 — Petit profil de jeune fille, pochade hollandaise.

ÉCOLE ALLEMANDE.

J. HOLBEIN.

28 — Portrait de deux personnages, homme et femme, dans l'attitude de la prière.

LE MÊME.

29 — Portrait d'un vieillard à longue barbe. Il est vêtu d'un costume bordé de fourrure, et tient ses gants à la main.

LE MÊME.

30 — Portrait d'un jeune homme coiffé d'une toque à plume.

PORBUS.

31 — Portrait de femme.

ÉCOLE ANGLAISE.

REYNOLDS.

32 — Portrait de lady Malborough. C'est bien encore là un type national qu'un peintre anglais seul pouvait aussi bien rendre; c'est encore une œuvre rare d'un homme habile qui s'est plu à la produire.

Ce portrait remarquable est gravé dans l'œuvre du peintre.

DESSINS.

BONINGTON.

33 — Personnages vénitiens richement vêtus : dans le fond on voit un palais. Les figures de ce dessin, auxquelles il ne nous est pas possible d'assigner d'autre action que celle de gens de qualité qui se promènent, est puissant de ton et de couleur.

LE MÊME.

34 — Dans une galerie et sur une estrade près de laquelle est une table couverte d'un tapis, se trouve une dame vêtue de satin blanc qui caresse un chien; un nègre richement vêtu semble attendre ses ordres, et des pages et sei-

gneurs sont prêts à la suivre. Il est impossible de pousser plus loin que l'a fait Bonington dans cet admirable petit dessin, la magie de la lumière et l'éclat resplendissant des riches étoffes dont il a costumé ses figures.

LE MÊME.

35 — Henri VIII. Trois figures composent ce joli petit dessin : Henri VIII, assis sous un dais, ayant près de lui un personnage vêtu de rouge, semble interroger un cavalier debout. Ce dessin est d'une grande fermeté d'exécution; la lumière y est vive et la couleur riche.

LE MÊME.

36 — Le père de l'Enfant Prodigue lisant l'état des dettes de son fils. L'air insouciant du jeune homme, appuyé sur le coin de la table, et jouant avec ses éperons, contraste d'une manière frappante avec la figure décomposée du vieillard. Il est impossible de mieux exprimer la colère concentrée et l'effroi ; et cependant quand on examine de près, on a peine à saisir un coup de pinceau.

LE MÊME.

37 — Une rue de Bologne.

LE MÊME.

38 — Place Saint-Marc à Venise.

LE MÊME.

39 — Statue de Colcone sur la place Saint-Jean, à Venise.

LE MÊME.

40 — Le Lac de Brientz.

DIAZ.

41 — Les petits Turcs.

CALLOW.

42 — Une Marine. (Aquarelle).

LE MÊME.

43 — Autre Marine. (Aquarelle).

CAMILLE ROQUEPLAN.

44 — Promenade dans un parc.

LE MÊME.

45 — Vue du palais Saint-Ange à Rome. (Effet de lune.)

LE MÊME.

46 — Une Marine. (Pastel.)

LE MÊME.

47 — Les bords d'un lac éclairé par la lune. (Dessin au pastel).

LE MÊME.

48 — Promenade sur le Lido à Venise. (Effet de lune.)

LE MÊME.

49 — Une Marine, temps calme.

DECAMPS.

50 — Jeu d'enfans Turcs. (Sépia.)
51 — Jeu d'enfans européens. (Dessin au crayon.)

ROBERT FLEURY.

52 — Catherine de Médicis et ses enfans.
53 — Un livre de croquis, contenant 54 esquisses, par Géricault.

Les dessins qui précèdent, se recommandant d'eux-mêmes par leur qualité et leur réputation, il devient superflu d'en faire d'autre éloge.

DEUXIÈME VACATION.

Jeudi, 4 février.

ARMES, CURIOSITÉS, MINIATURES.

1 — Trois petites figurines en biscuit.
2 — Six lames d'épée.
3 — Couteau de chasse du temps de Louis XV. Le manche en ivoire est garni en argent.
4 — Dague allemande dont la garde ciselée offre deux figures de guerrier.
5 — Trois cors de chasse en cuivre.

6 — Deux casques bourguignottes en fer repoussé et gravé.

7 — Une hallebarde dont le fer, découpé à jours, est orné de mascarons en relief.

8 — Deux éperons en fer ciselé du XVI° siècle.

9 — Un ceinturon en soie noire, avec cartouchière ornée de mascarons en cuivre doré, et une autre cartouchière en cuir.

10 — Un petit poignard à manche d'ivoire garni en cuivre doré.

11 — Une petite hallebarde en fer gravé et découpé à jours.

12 — Une poire à poudre allemande en corne sculptée et garnie en fer ; elle est munie de sa clef d'arquebuse et de son porte-cartouche en cuir.

13 — Un petit poignard de miséricorde, la poignée en fer ciselé. Il est muni de son fourreau en cuir du temps.

14 — Un poignard à lame en fer gravé ; la poignée en cuivre.

15 — Un fourreau de poignard du XVI° siècle, dont la garniture en fer ciselé offre des bas-reliefs d'une finesse et d'une exécution remarquable.

16 — Deux petites hallebardes dont les fers sont gravés et découpés à jours.

17 — Une hallebarde dont le fer est découpé à jours et orné de mascarons en relief.

18 — Un hausse-col en cuivre repoussé, offrant un combat de cavalerie.

19 — Un reliquaire en cuivre, repoussé et doré, offrant d'un côté un saint évêque, et de l'autre le monogramme du Christ. Travail du XVe siècle.
20 — Un fauchard et une hallebarde avec hampes en bois.
21 — Une estocade espagnole avec poignée ciselée et garde à panier, découpée à jours.
22 — Une autre estocade du même pays; garde très élégante avec coquilles cannelées.
23 — Deux hallebardes du temps de François Ier. Les fers sont ornés de gravures : l'une d'elles a la hampe en velours vert avec clous dorés.
24 — Une forte épée à large lame, poignée en fer, découpée à jours, d'un beau caractère.
25 — Une autre épée du XVIe siècle; poignée et garde en fer.
26 — Un grand fauteuil en bois sculpté couvert en soie avec entrejambes. Très riche de sculpture.
27 — Une chaise garnie en cuir et clous dorés.
28 — Un petit fauteuil à pieds tors avec bras soutenus par des cariatides, couvert en soie à fleurs.
29 — Une chaise, bois sculpté, couverte en soie fond vert à dessins de fleurs.
30 — Poire d'amorces orientale en argent repoussé, enrichie de coraux; et poire à poudre en argent repoussé, du même style, ayant la forme d'une bouteille.
31 — Un fauteuil du temps de Louis XIII, à pieds tors et les bras soutenus par des cariatides : il est garni en soie verte.

32 — Une petite chaise de la même époque, garnie en cuir.

33 — Un meuble à deux corps en bois sculpté, orné d'arabesques et de mascarons; sur les portes sont représentées les quatre Saisons.

34 — Joli bas-relief en marbre blanc : enfant appuyé sur un cippe. Ouvrage attribué à François Flamand.

35 — Un ceinturon en peau blanche, brodé en soie de couleur avec porte-cartouches.

36 — Un très beau pistolet du temps de Louis XIV, dont le canon et la batterie sont en fer ciselé d'un travail remarquable.

37 — Une très belle estocade italienne avec poignée et garde à panier, chargée d'ornemens très riche, ciselées à jours.

38 — Estocade avec poignée ciselée. La garde découpée à jours est ornée de bustes de guerriers, d'animaux et d'arabesques, et porte des écussons armoriés.

39 — Estocade à poignée ciselée, dont la garde à panier découpée à jours, est ornée d'arabesques et de médaillons.

40 — Un très beau fusil à rouet du XVI^e siècle. Le canon est incrusté d'arabesques en argent doré. La monture en bois est couverte d'incrustations en ivoire représentant une chasse.

41 — Une dague du XV^e siècle dont la garde est ornée d'une pièce d'applique, découpée à jours

avec dauphins, et la double aigle d'Autriche.

42 — Une épée du XVI⁰ siècle dont la garde et le pommeau, découpés à jours, offrent des combats de cavalerie.

43 — Deux estocades espagnoles avec gardes à panier. L'une avec ornemens découpés à jours et gravés; l'autre unie.

44 — Un casque à visière du temps de Henri II.

45 — Une très belle épée du XVI⁰ siècle, avec pommeau et garde incrustés d'arabesques en argent.

46 — Un violon attribué à Amathie.

47 — Un cor d'harmonie de Courtois.

48 — Deux très belles portières en tapisserie du temps de Louis XIII.

49 — Une pente d'autel brodée sur toile, représentant des sujets saints sous des ogives gothiques.

50 — Une pièce de damas de l'Inde, cramoisi, très belle qualité, environ 17 mètres.

PETITS PORTRAITS ET MÉDAILLONS.

51 — Portraits d'homme, par Terburg.

52 — Petit portrait d'homme, par Téniers.

53 — Médaillon rond, petit portrait d'enfant.

54 — Deux petits portraits historiques : le maréchal de Tilly et sa femme; médaillon en forme de cœur.

55 — Petit portrait de femme, costume Marie Stuart.

56 — Petit portrait d'homme (école flamande).
57 — Portrait (idem.)
58 — Portrait (idem.)
59 — Portrait (idem.)
60 — Poire à poudre en ivoire sculpté, formée par un groupe d'animaux; travail indien.

TROISIÈME VACATION.

Vendredi, 5 février.

MEUBLES ET CURIOSITÉS.

61 — Deux petits plats, faïence de Faenza, représentant, l'un un sujet allégorique, l'autre un sujet mythologique.
62 — Deux autres plats, dont un représente le Sacrifice de Paul Emile.
63 — Deux médaillons en bronze, dont un, Catherine de Debonne (par Warin).
64 — Deux autres médaillons en bronze : l'un Sigismond Malatesta, avec revers; l'autre Jean, médecin, avec revers : l'un et l'autre du XVI° siècle.
65 — Deux petits plats en faïence de Faenza, dont un festonné et orné d'arabesques, avec tête d'homme au centre; l'autre représente le dévouement de Curtius.

66 — Trois petites médailles :
>Une du doge de Venise, avec sujet de sainteté, en argent doré;
>Une de Philippe II, en cuivre;
>Et une d'Elisabeth, en cuivre doré.

67 — Une grande aiguière en étain; travail allemand.

68 — Jolie coupe en verre de Venise, avec ornemens gravés au trait et filets émaillés en blanc.

69 — Une petite aiguière, verre blanc, avec filets émaillés.

70 — Grande burette à filets blancs et rouges, avec ornemens bleus, en verre de Venise.

71 — Un petit ciboire en étain, recouvert d'arabesques en relief et dorés; joli objet du XVI^e siècle.

72 — Une belle gravure représentant la bataille d'Austerlitz.

73 — Un cadre en bois doré et sculpté, du temps de Louis XIII.

74 — Deux bordures en bois sculpté et doré, du temps de Louis XIV.

75 — Deux autres de même époque, mais plus riches.

76 — Une jolie coupe en verre de Venise, ornée de filets émaillés en blanc, et divers ornemens à jours.

77 — Une bouteille de forme aplatie, en verre bleu, avec garniture en étain, ornée de mascarons.

78 — Un petit plateau à pied élevé, en verre de Venise, orné de filets et côtes en relief, émaillés en blanc.

79 — Deux verres élevés, dont un a le pied formé par des ornemens à jours.

80 — Une table à pieds et à entrejambes tors, et pendentifs tournés.

81 — Un tabouret carré à pieds tors et entrejambes sculptées.

82 — Deux vases en craquelé de la Chine, avec bordures et mascarons de couleur brune, faisant relief.

83 — Une petite pendule en marqueterie de cuivre, sur écaille noire, avec sa console.

84 — Un plat rond en étain, de Briot, orné de bas-reliefs et d'arabesques du plus beau style; ouvrage du XVI^e siècle.

85 — Une bouteille en verre blanc, ornée de six côtes en relief, garnie en cuivre doré.

86 — Une autre bouteille en verre de Venise, à zones rouges et bleues, sur fond blanc.

87 — Une aiguière de forme aplatie, en étain, ornée de bas-reliefs et d'arabesques dans le style du plat précédent.

88 — Deux gros vases, forme potiche, avec couvercles; porcelaine du Japon de belle qualité.

89 — Un meuble à deux corps, en bois sculpté, orné d'arabesques sur toutes ses parties; les portes du haut et du bas sont ornées chacune d'un guerrier debout, armé de toutes pièces.

90 — Un meuble à deux corps, en bois sculpté, orné

de cariatides : sur les portes du haut sont des bas-reliefs représentant le Sacrifice d'Abraham, Judith et Holopherne ; les portes du bas représentent Joseph et Putiphar, et la chaste Suzane.

91 — Un grand vase de Chine, orné d'arabesques de couleur, rehaussés d'or, portant des écussons armoriés.

92 — Une petite table avec pieds à balustres et entrejambes.

93 — Belle pendule à gaine, du temps de Louis XIV, en marqueterie de cuivre, sur écaille rouge, garnie en cuivre doré.

94 — Jolie écritoire ancienne, en marqueterie de trois parties, cuivre, étain et écaille, garnie en cuivre.

94 bis. — Une boîte en vernis imitant la laque.

95 — Un grand plat ovale en faïence de Bernard Palizzi, représentant au milieu Vénus et les amours : la bordure à salières est ornée de mascarons et de groupes de fruits.

Ce plat est le plus beau connu de cette épreuve, et d'une parfaite conservation.

96 — Deux magnifiques bouteilles du XVIe siècle, servant au banquet des doges, et provenant de la famille Moncenigo : elles sont en verre de Venise, garnies en cuivre doré ; elles ont la forme de gourdes aplaties, et sont entièrement couvertes d'arabesques découpées à jours. Cette riche garniture se termine dans le haut par un large cercle ciselé, orné de

mascarons, et surmonté de figurines d'enfans ; la chaîne qui sert à les suspendre se rattache à des mascarons à tête de lion, d'un très beau style.

Ces deux pièces remarquables sont munies de leur étui du temps, en cuir gaufré.

97 — Un très beau cabinet en laque de Chine, sur pieds à jours, fermant à deux vantaux, décoré extérieurement et intérieurement de sujets chinois, composé d'un grand nombre de personnages en riches costumes de couleurs variées.

A l'intérieur il y a des pavillons, des tiroirs et des galeries à jours, dorés.

Ce beau meuble, d'une grande fraîcheur, renferme des sujets cachés dans l'épaisseur des portes.

98 — Deux bras de cheminée, du temps de Louis XV, dont les branches sont supportées par des enfans.

99 — Une stalle gothique en bois sculpté.

100 — Une autre, dont le dossier est surmonté de deux lions portant des écussons.

101 — Un très beau costume andalou. Il est complet et d'une très grande fraîcheur, n'ayant jamais été porté.

102 — Un grand et beau vitrail du XV^e siècle, représentant une figure allégorique, grisaille teintée de jaune avec draperie coloriée; dans le haut, deux écussons fleurdelisés.

103 — Petit vitrail suisse, un hallebardier avec date de 1664, cadre en fer.
104 — Un vitrail à armoiries, cadre en fer.
105 — Un autre avec armoiries et date de 1579, cadre en fer.
106 — Un autre avec deux figures et date de 1608.
107 — Deux vitraux, grisaille, cadre en fer avec fond coloré à l'huile.
108 — Un petit vitrail gothique colorié, représentant un sujet saint.
109 — Un petit vitrail suisse, représentant des armoiries, date de 1593.
110 — Un vitrail suisse, femme présentant à boire à un hallebardier (1644.)
111 — Un autre, même sujet (1593).
112 — Un autre, armoiries en couleur.
113 — Deux grands vases céladon, fond vert avec reliefs bleus.
114 — Un grand vase en porcelaine de Faenza, avec anses à serpens.
115 — Jolie petite burette à filigranes blancs.
116 — Une autre plus grande.
117 — Un flacon, forme de soufflet, avec ornemens émaillés en blanc.
118 — Un grand vidrecome, de forme cylindrique, avec couvercle, à filigranes blancs.
119 — Un gobelet de forme bizarre, à filigranes blancs.
120 — Un gobelet, dont le pied élevé est à filigranes de couleur.
121 — Deux gobelets, filigranes blancs.

— 24 —

122 — Un grand bol, à côtes émaillées en blanc et couvert d'ornemens gravés au trait.
123 — Deux jolies petites burettes, verre de Venise, avec ornemens en relief et filets bleus.
124 — Un flacon à deux anses, à filigranes blancs.

ORIGINAL EN COULEUR
NF Z 43-120-8

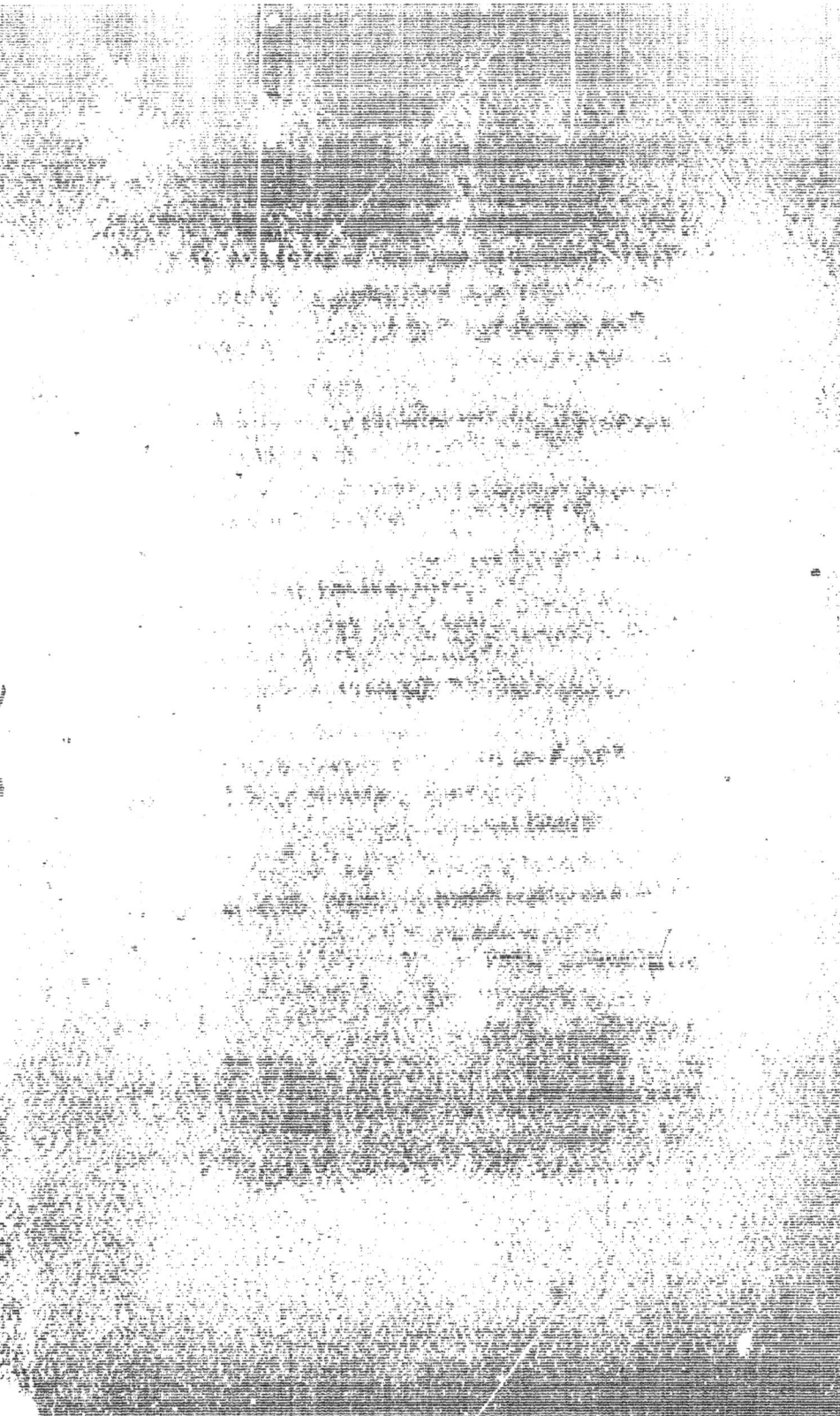

www.ingramcontent.com/pod-product-compliance
Lightning Source LLC
Chambersburg PA
CBHW030125230526
45469CB00005B/1800